U0103942

佛緣

洛冬笔九

洛齐

丝路艺术笔记

GRECO-ROMAN

希腊罗马

漓江出版社

桂林

图书在版编目(CIP)数据

丝路艺术笔记. 希腊罗马 / 洛齐 著绘 .—桂林：漓江出版社，2018.10

ISBN 978-7-5407-8479-9

Ⅰ.①丝… Ⅱ.①洛… Ⅲ.①艺术史—古希腊②艺术史—古罗马 Ⅳ.① J110.92

中国版本图书馆 CIP 数据核字 (2018) 第 168286 号

丝路艺术笔记. 希腊罗马（Silu Yishu Biji. Xila Luoma）

作者：洛齐

出 版 人：刘迪才
出 品 人：吴晓妮
责任编辑：韩亚平
装帧设计：洛齐工作室
内文排版：张艺馨　何　萌
责任监印：陈娅妮

漓江出版社有限公司出版发行

社　　址：广西桂林市南环路 22 号　邮政编码：541002
网　　址：http://www.lijiangbook.com
发行电话：010-85893190　0773-2583322
传　　真：010-85890870-814　0773-2582200
邮购热线：0773-2583322
电子信箱：ljcbs@163.com

北京尚唐印刷包装有限公司

（北京市顺义区牛栏山镇腾仁路 11 号院 4 幢　邮政编码：101399）

开本：690mm×960mm　1/16
印张：20.25　字数：5 千字
版次：2018 年 10 月第 1 版
印次：2018 年 10 月第 1 次
定价：68.00 元

佛缘

洛�笔记

 罗马的私人住所和别墅都有最漂亮的希腊艺术品和最豪华的家具装饰，还有引人入胜的小花园和清凉的喷泉。

 在漂亮的图书馆里可以找到所有优秀的希腊语和拉丁语诗人的作品。富人的别墅里也有自己的体育场，地下室里装满了各种上好的葡萄酒。如果一个罗马人在家里觉得无聊，就会去市场、法院或者浴场。浴场的水都是经由水管从远处的山上引过来。室内设施富丽堂皇，有热水池和冷水池，有进行蒸汽浴和体育活动的大厅。这样的大型浴场的遗址今天还可以看见。你可能会以为它们是童话里的国王宫殿，因为有许多巨大的圆拱，还有色彩缤纷的大理石柱子和贵重岩石做成的浴盆。

 比这更大、更让人印象深刻的是剧院。罗马的剧院，也叫圆形剧场，可以容纳约五万名观众。现代大城市的体育馆也不过如此。

 这段文字记得是贡布里希在他的《世界小史》中的描述。

少年时代的桑塔格在某一天的凌晨读完纪德的《日记》后写道：

> 我本该看得慢一点的，我得一遍又一遍地看，我和纪德获得了极其完美的智性交流，对他产生的每个想法，我都体验到那种相对应的产前阵痛！因此，我所感受到的并不是"多么不可思议的清晰易懂啊！"——而是"停下！我无法那么快地思考！或者确切地说，我理解起来没有那么快"！
>
> 因为，我不只是在看这本书，我自己还在创造它，这种独特而巨大的体验清空了几个月来充斥在我脑子里的许多混乱与贫乏。

米兰，曾为西罗马帝国首都，伦巴第王国首都，米兰公国都城。布雷拉是米兰历史文化核心地域。1572年，耶稣会接管布雷拉后在建筑师里基尼领导下对该地大规模改建。1773年，耶稣会被解散，天文台和耶稣会建立的图书馆则保持下来。那时，米兰的统治者是奥地利女王玛丽娅·特蕾莎，她决定建立一个艺术和文化历史学科教学的研究机构，增加与研究配套的画廊和图书馆。1776年，布雷拉美术学院、布雷拉图书馆和布雷拉美术馆正式成立。拿破仑统治北意大利后，把米兰布雷拉地区教堂中和画廊里最好的作品运回法国，同时决定，每个大城市都必须有一个博物馆。

1999年我第一次到了米兰布雷拉艺术区，在布雷拉美术学院做讲座，时隔16年（2016年）我又来到布雷拉美院的一个教室，和师生们交流。今年我

被布雷拉图书馆邀请，新作品将与伦巴第时代的一些重要文献一起展览，我又一次获得了重新学习和阅读欧洲文明的机会。

每年冬季，我都旅居在地中海沿岸，游走于欧洲历史小镇，迷失于雅典的柱头与罗马教堂之中。

沿路走，慢慢记，到处都是雅典娜的家，所谓西方文明，即源于此。

没有神话就没有神画。

<div align="right">2018 年 2 月 3 日洛齐于海德堡歌德街 6 号</div>

下午，女儿在老街微信我，说狂欢节已经开始。

我随狂欢节的队伍由西往东穿过海德堡主街，即海德堡大学城，这里是 16 世纪欧洲文化的重镇，也是德国浪漫主义的发源地。著名思想家黑格尔、伽达默尔、哈贝马斯等都曾在这里学习工作。

古希腊和古罗马的木神节、酒神节是狂欢节的前身，所以在狂欢节上可以看到一些人化装为希腊女神和罗马战士。狂欢队伍绕过南岸古桥，桥上有一座智慧女神像，她就是雅典娜。

所以，黑格尔说在欧洲文化人心中，提到希腊就会涌现一种家园之感。

<div align="right">2 月 13 日补记于内卡河南岸王座山下歌德街</div>

佛緣

洛冬筆记

佛缘

洛孝毛九

黑格尔说在欧洲文化人心中，提到希腊就会涌现一种家园之感。

佛緣

洛冬毛
n

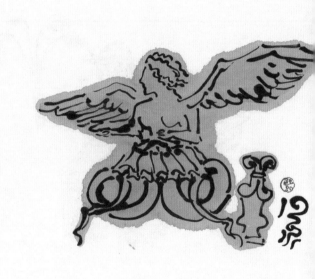

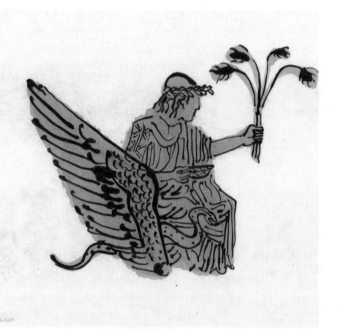

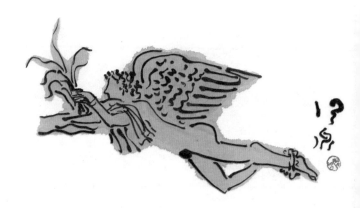

佛緣

洛孝筆汜

半人半牛的米诺陶洛斯在迷宫里干什么呢？

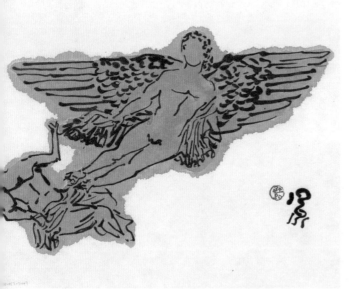

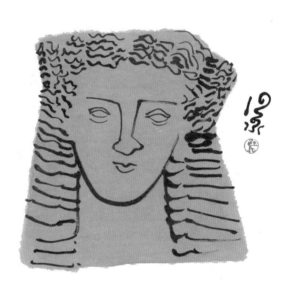

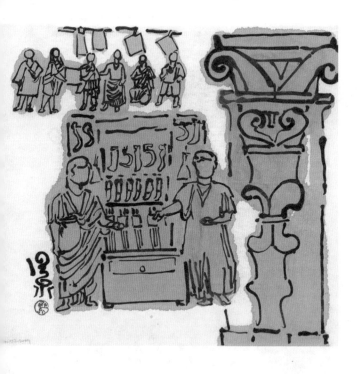

克里特是希腊城邦的老师。

佛緣

洛冬笔儿

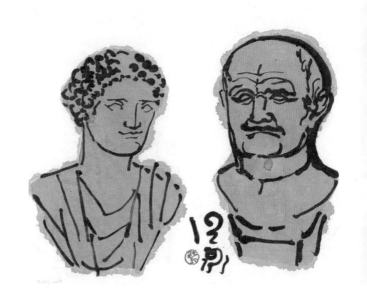

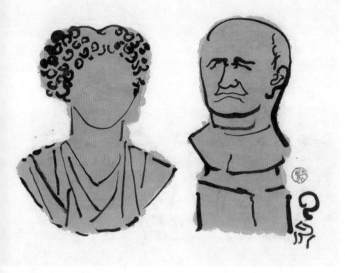

希腊城邦里的国王从克里特学会了文字和绘画。

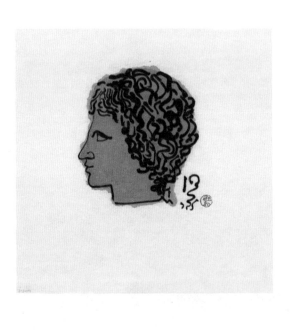

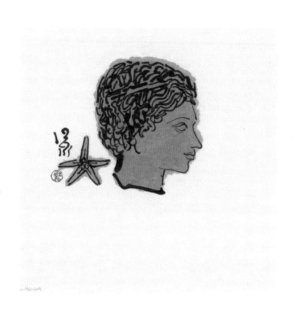

克里特的那些堂皇和富丽留在了入侵者的记忆中。

佛縁

洛冬筆几

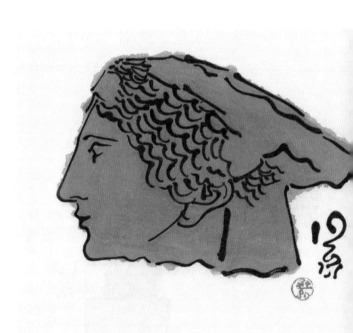

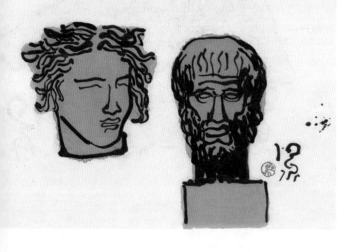

佛緣

洛冬七九

洛冬笔记

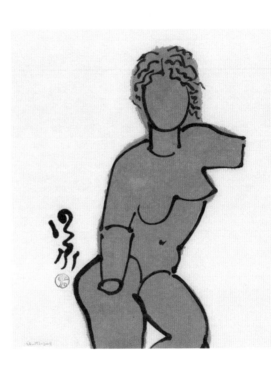

他们在庭院里吟唱传说和诗歌。

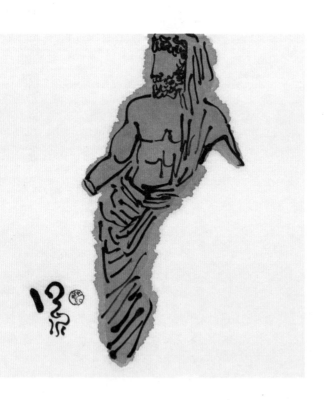

佛緣

洛孝笔乜

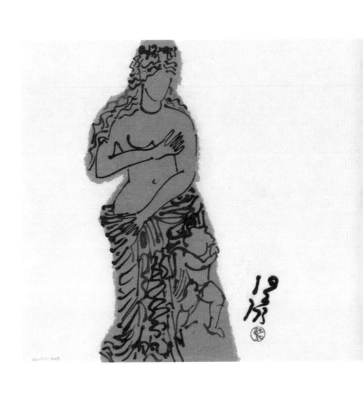

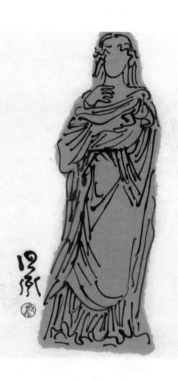

結緣

洛冬筆記

希腊人是谁？

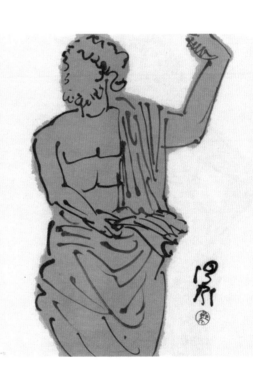

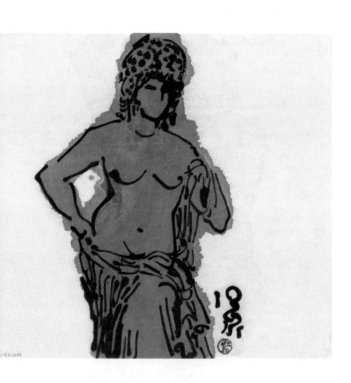

洛冬笔记

希腊人移民到希腊时他们还不是希腊人。

洛冬毛兀

迈锡尼人、多立克人、爱奥尼亚人，他们有共同的信仰和语言。

繼續

洛冬笔记

雪莱说我们都是希腊人。

爱琴海是『爱情』之海。

雅典娜守护了雅典之圣美。

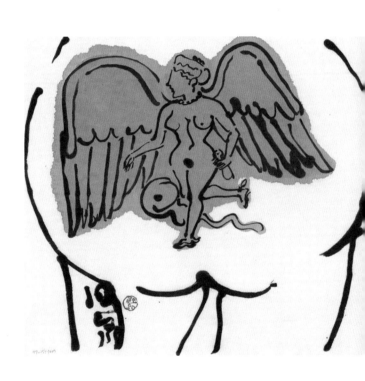

洛冬毛兆

雅典是雅典娜的城市。

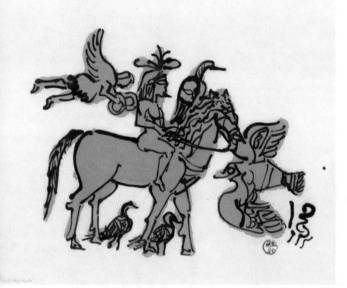

红绘与黑绘，欧洲绘画的开端。

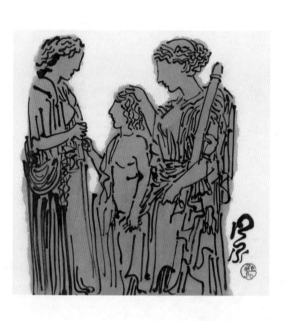

禅缘

洛冬笔れ

佛緣

洛冬笔
冗

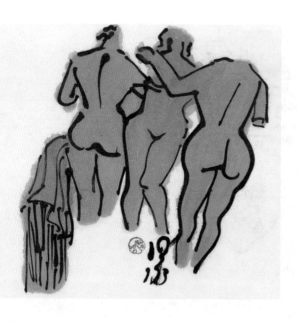

佛緣

洛孝筆れ

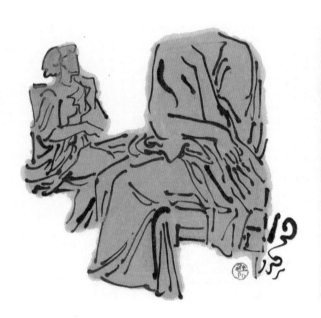

绵绣

洛夫毛儿

希腊是裸体的家园。

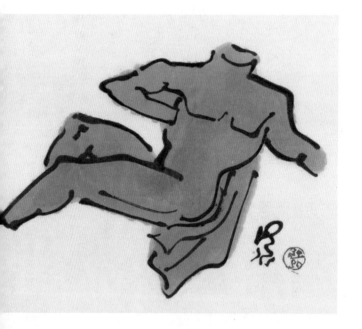

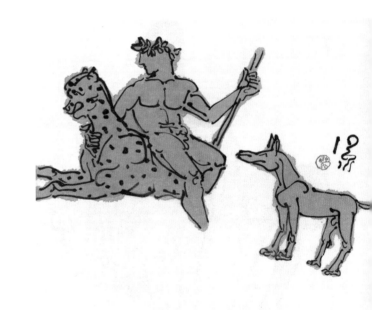

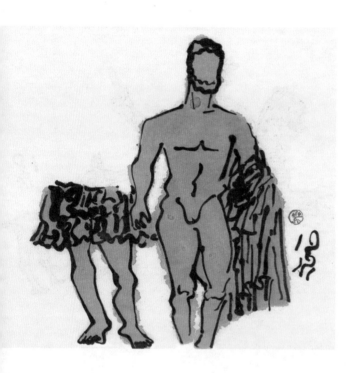

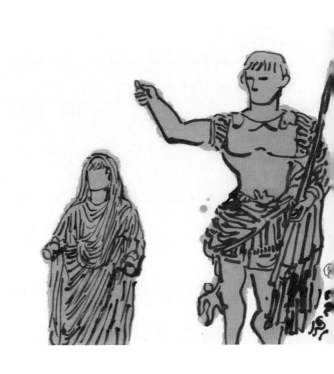

洛冬笔几

我们是爱裸的人。

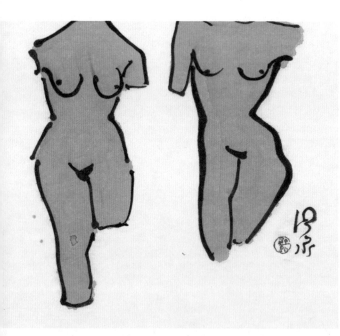

佛緣

洛孝寫于

佛缘

洛冬毛九

唱出的每一个故事，都出自他的诗，他的名字叫荷马。

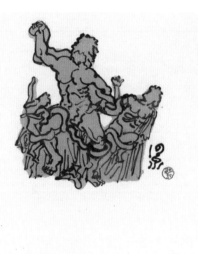

佛錫

洛冬筆
几

最美的人是神，最美的神是人。

洛

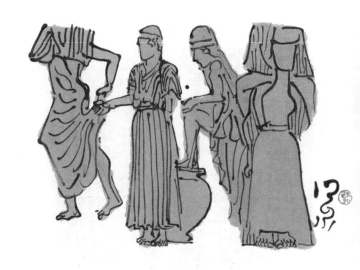

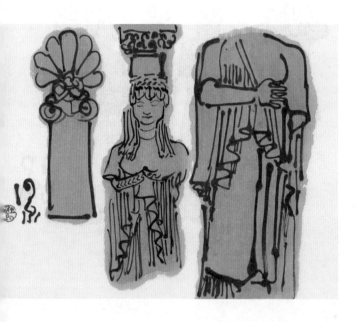

佛緣

洛冬篆刻

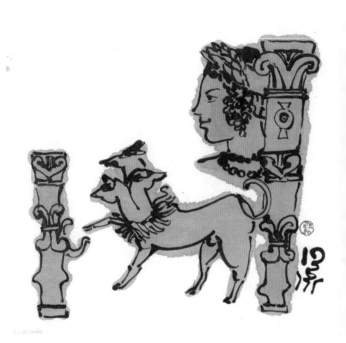

没有神话就没有神画。

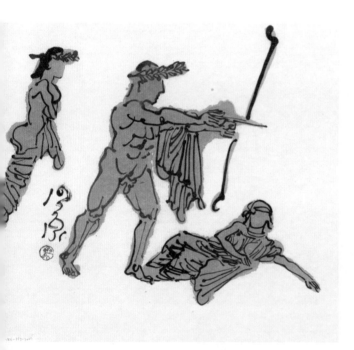

洛冬筆九

佛緣

洛冬筆
记

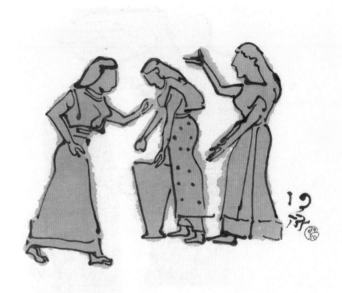

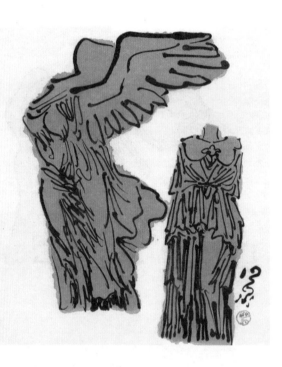

洛孝笔记

佛縁

洛冬筆
九

奥林匹克是裸神的盛会。

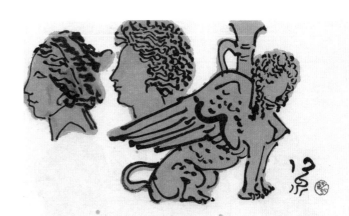

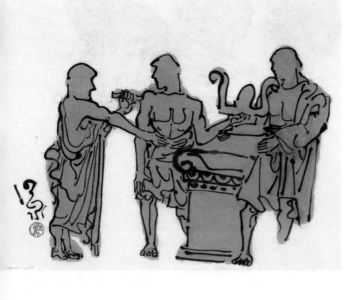

佛緣

洛夫筆兀

爱与美，在希腊称阿芙罗蒂特，在罗马称维纳斯。

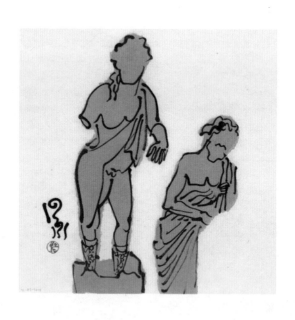

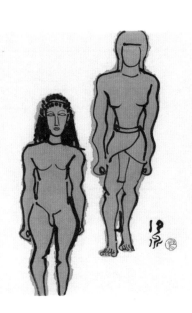

佛緣

洛冬筆 八

我来了，我看见了，我胜利了。

佛缘

洛冬飞飞

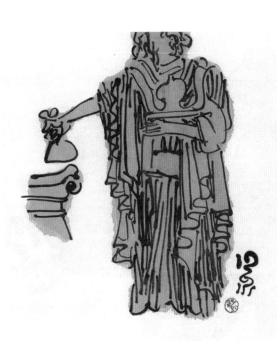

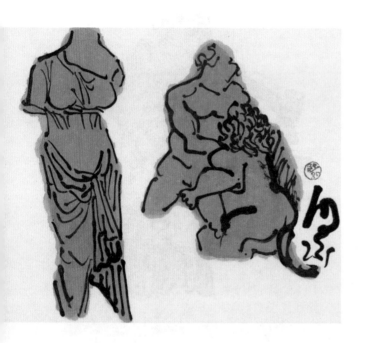

禅缘

洛冬毛九

洛孝笔记

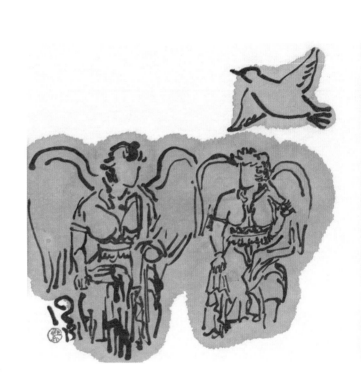

你说我是罗马公民，所有的人会围过来。

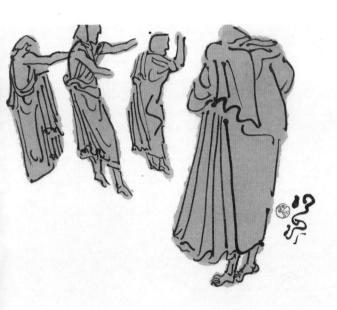

佛縁

洛冬毛兀

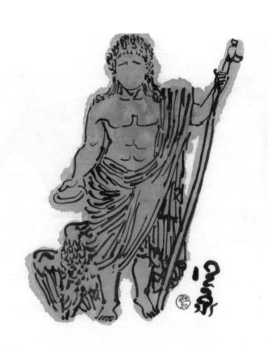

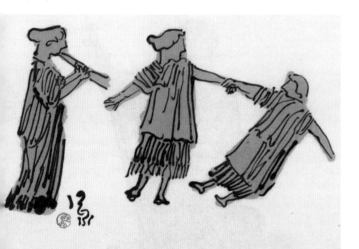

佛緣

洛冬笔记

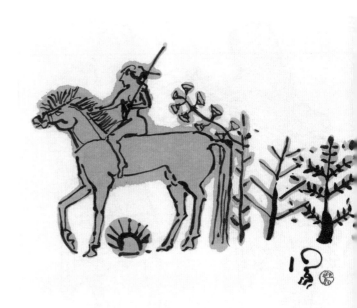

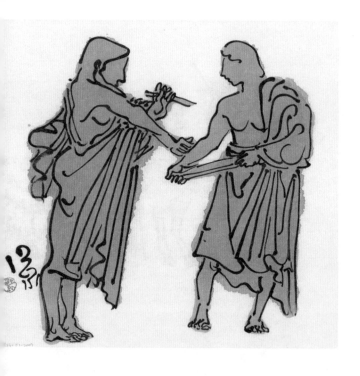

佛緣

洛孝毛72

条条道路通罗马。 你到了吗？

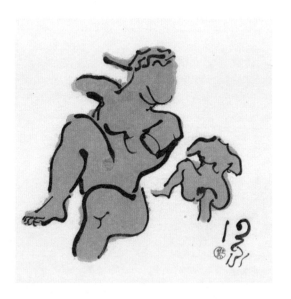

佛緣

洛冬筆儿

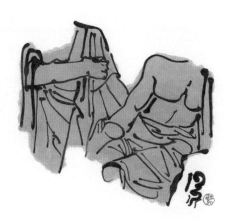

佛緣

洛冬筆

九

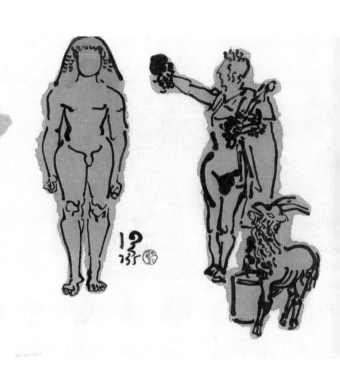

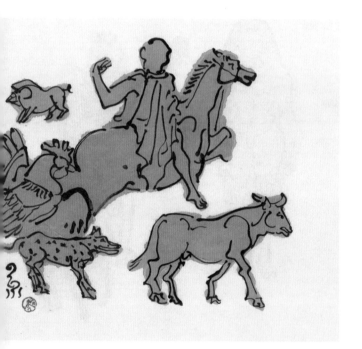

佛緣

洛冬老れ

佛緣

洛名筆n

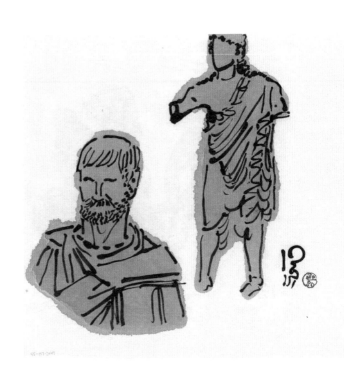

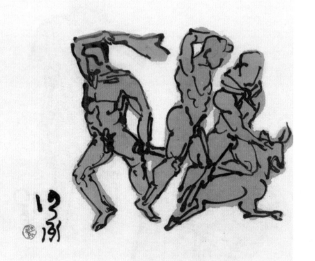

佛緣

洛夯毛ん

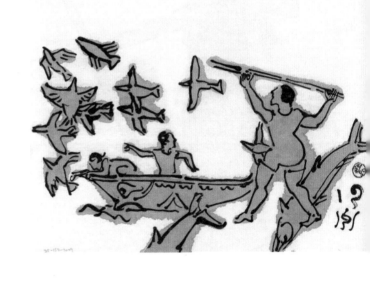

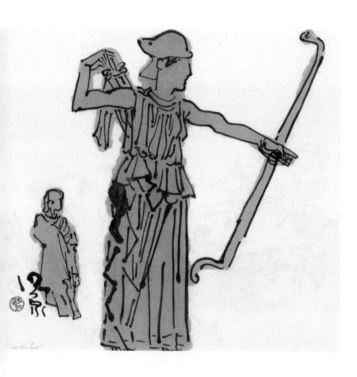

佛緣

洛客毛兄

佛緣

洛冬筆乜

没有人可以到达罗马。

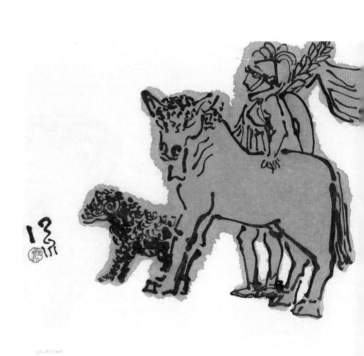

佛缘

洛多毛儿

佛緣

洛冬笔记

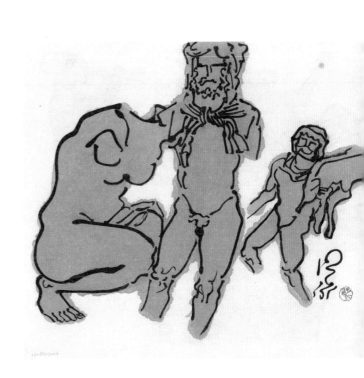

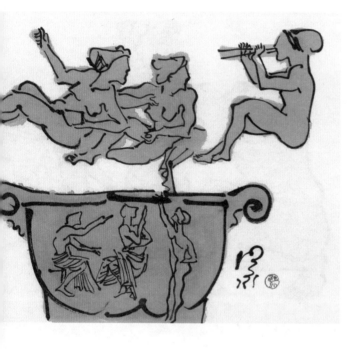

佛緣

洛夫筆れ

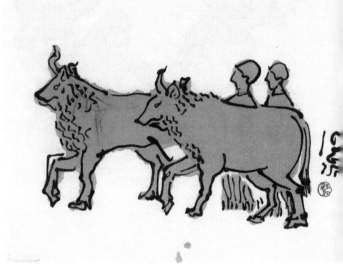

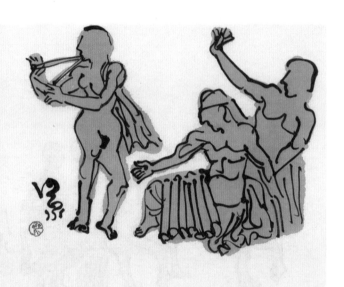

洛冬笔
几

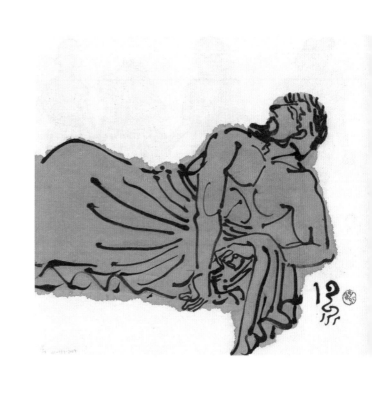

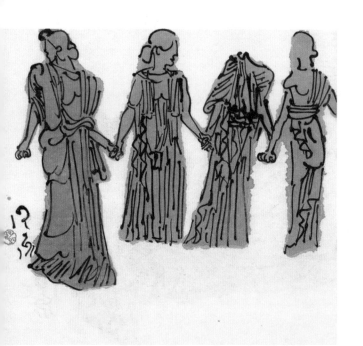

洛阳笺

罗马是希腊裸奔的复制地，悲剧和喜剧的临摹人。

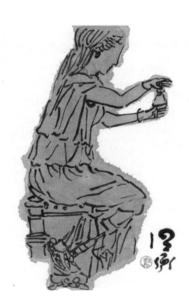

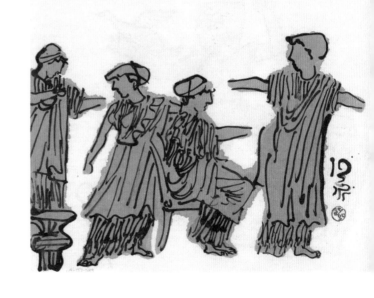

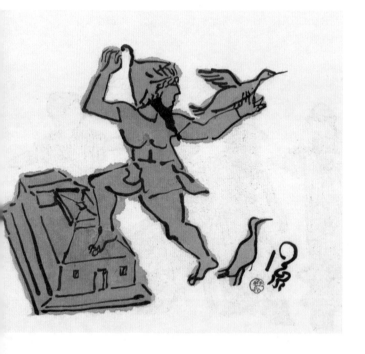

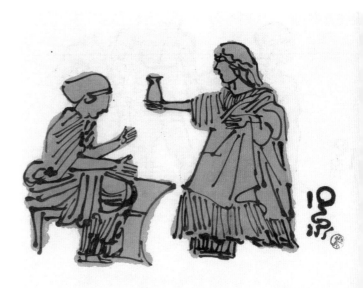

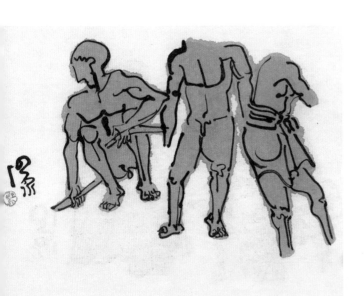

佛缘

洛冬笔记

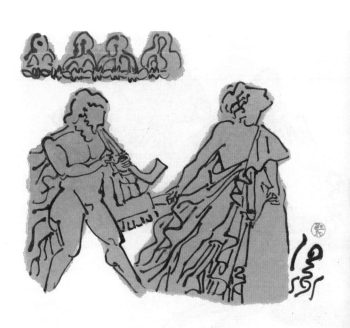

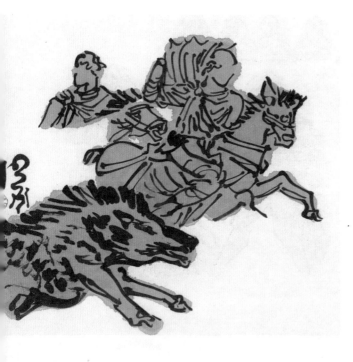

他们创造了自然科学、哲学、逻辑学、数学、政治学、历史学、神学，也创造了裸体学。

佛緣

洛冬笔於

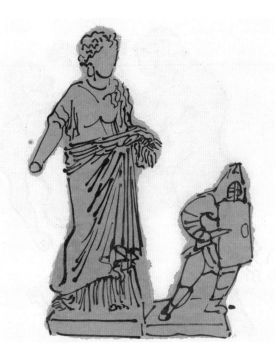

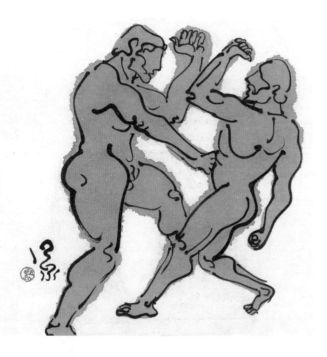

佛緣

洛冬筆記

佛緣

洛孝筆九

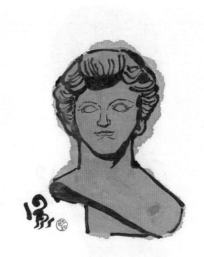

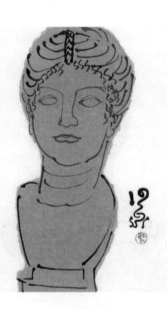

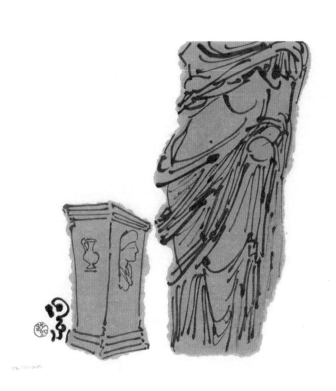

洛孝笔记

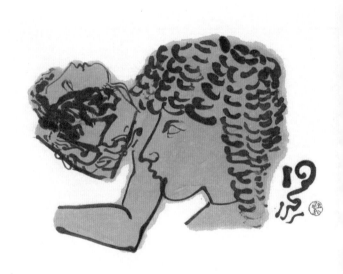

佛緣

洛冬筆 几

用最优美的方式展现人类的智慧。

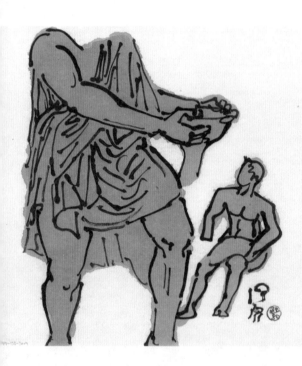

佛緣 洛冬毫兀

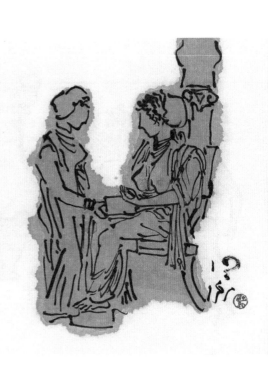

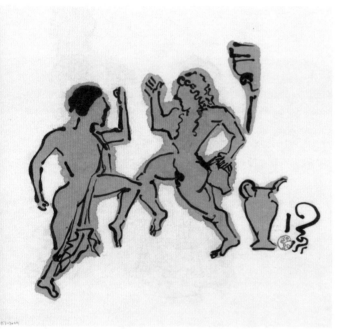

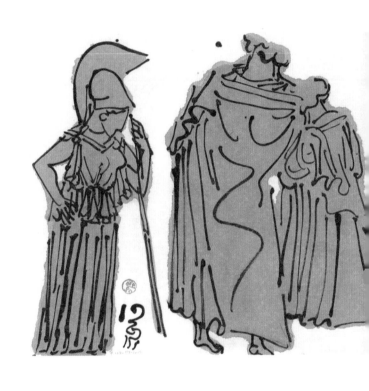

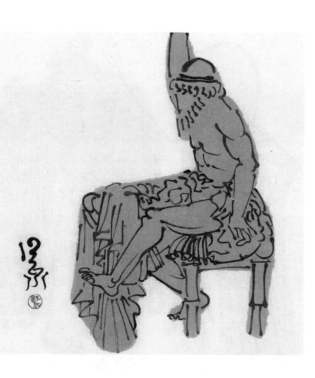

洛冬毫N

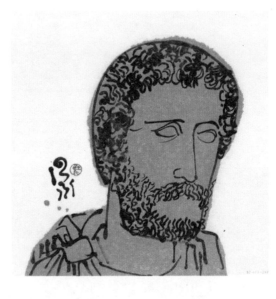

佛緣

洛冬筆九

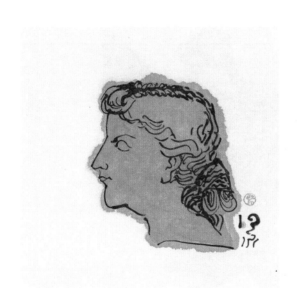

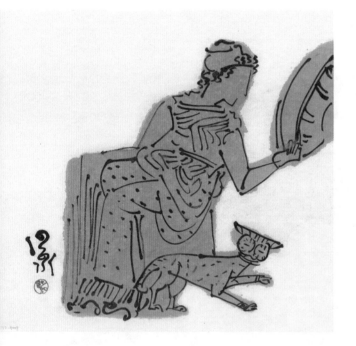

佛
緣

洛冬笔记

禅缘

洛冬笔

她告诉你美的起源，情欲的感觉。

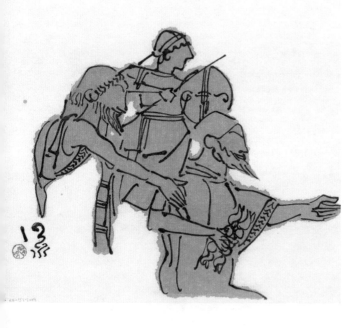

佛緣

洛冬筆记

佛缘

洛冬笔
九

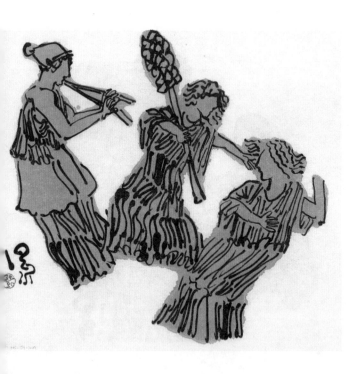

佛緣

治亨筆記

佛緣

洛冬筆九

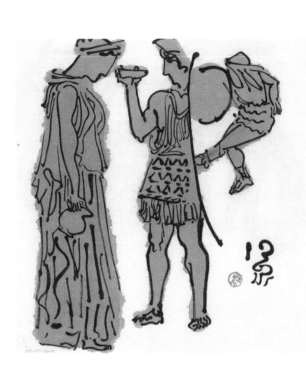

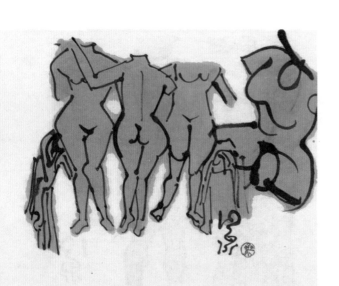

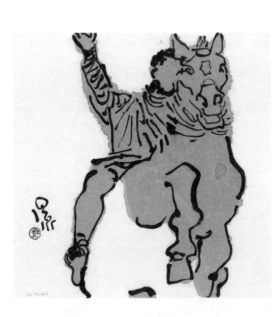

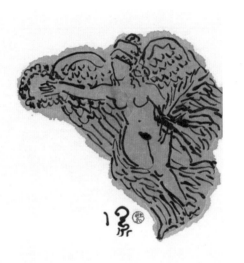

禅缘

洛冬笔
几

海盗和妖女在七弦琴声和歌声中化为英雄和美女。

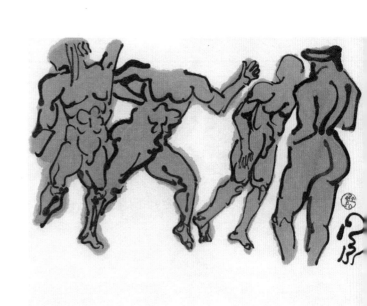

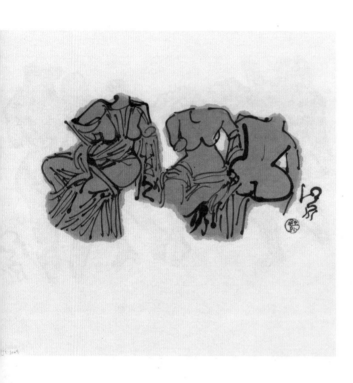

佛緣

洛冬筆几

洛孝筆乙

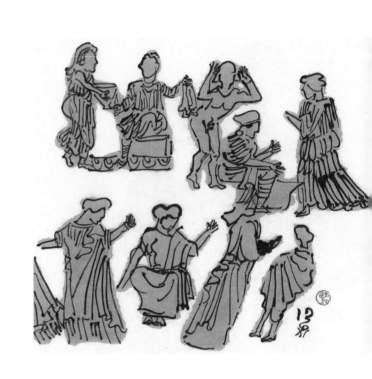

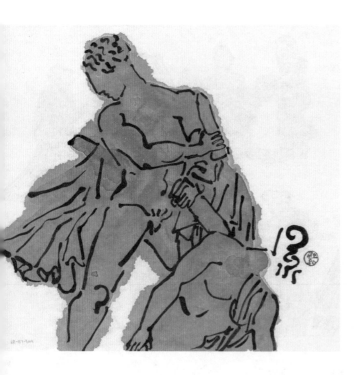

洛客筆记

佛緣

洛孝筆 n

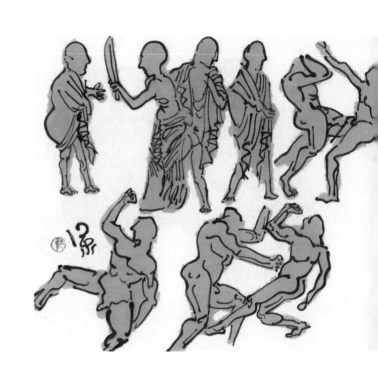

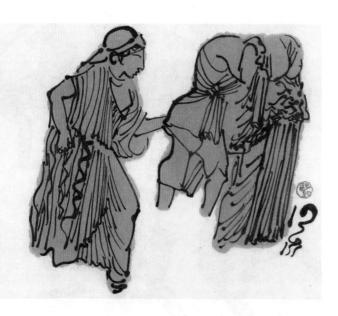

佛
緣

洛
冬
筆
九

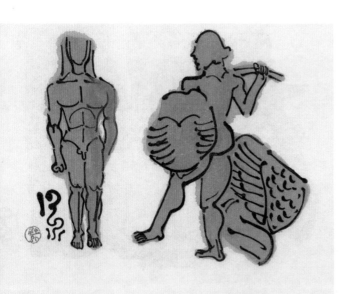

善缘

洛夫笔九

雕塑展现的是体育与宗教的紧密关系，今天我们称它为艺术。

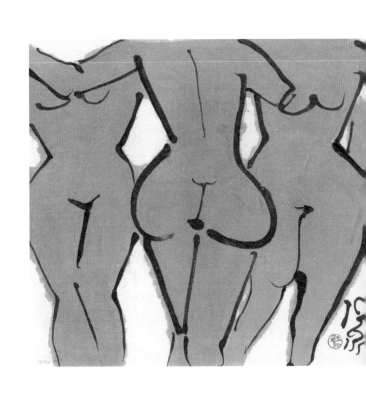

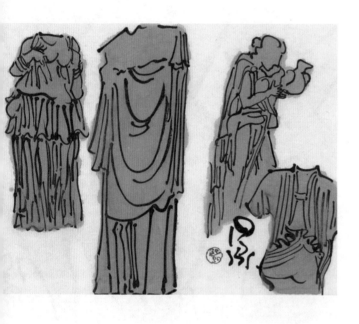

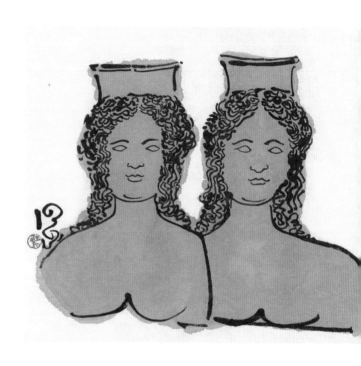

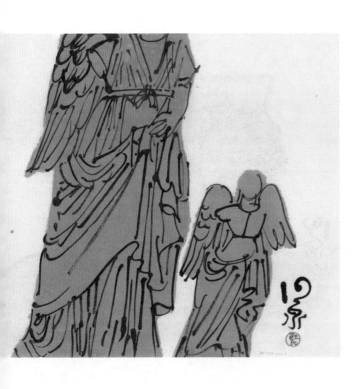

佛緣 洛冬筆记

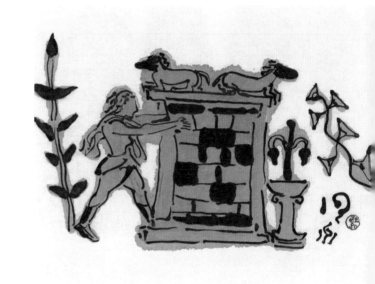

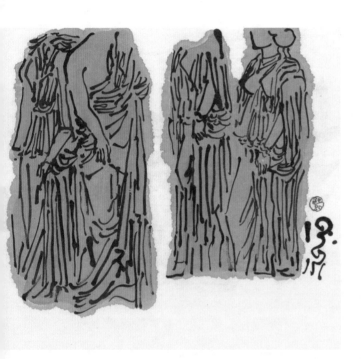

佛緣

洛冬筆記

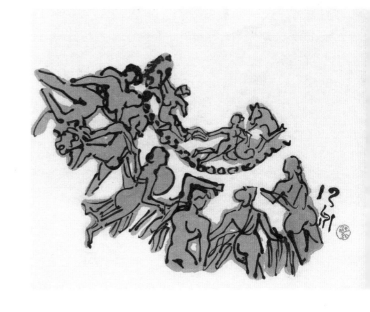

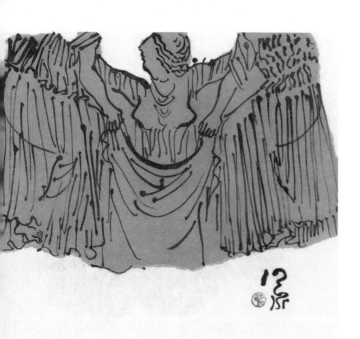

佛緣

洛考筆記

他们不仅在思想中，还用眼睛重塑了一个美的世界，真和人性。

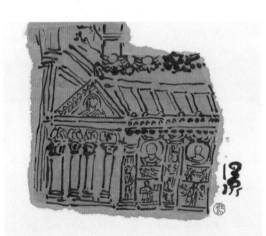

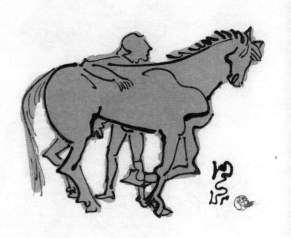

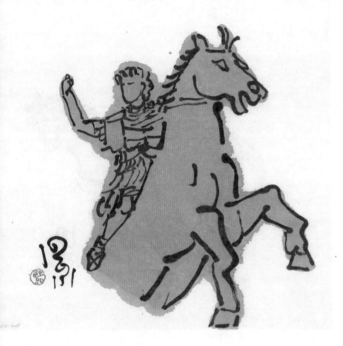

佛緣

洛冬筆れ

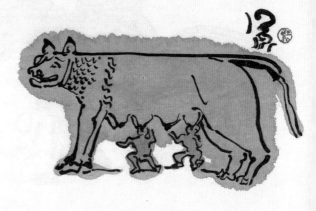

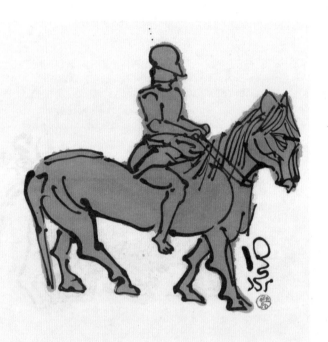

佛緣

洛冬毛兒

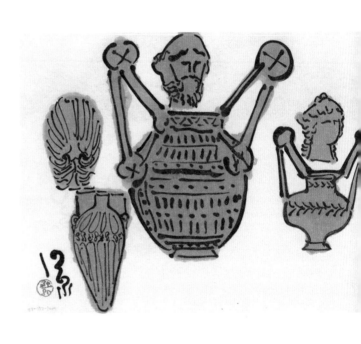

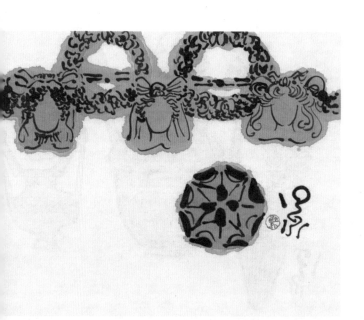

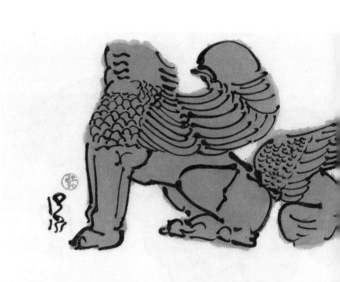

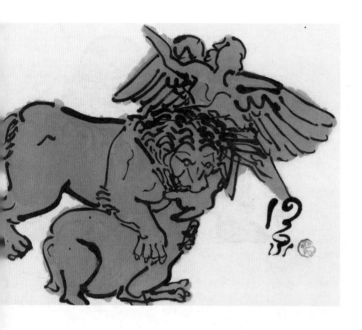

佛緣

洛冬筆 72

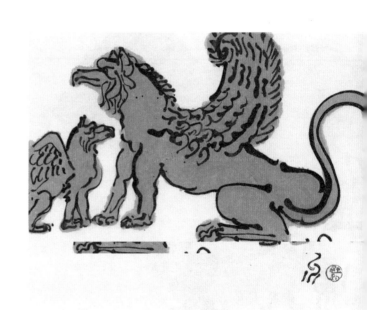

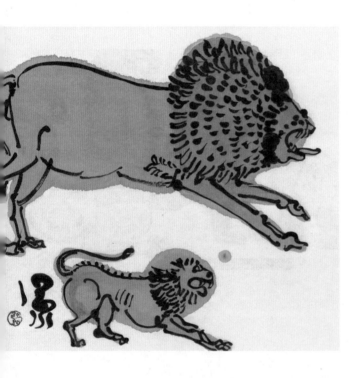

編織

洛夫筆記

佛緣

洛圣笔记

一种朴素而高雅的永恒。